U0112981

# 顏真卿郭虛己墓誌銘

彩色放大本中國著名碑帖

孫寶文 編

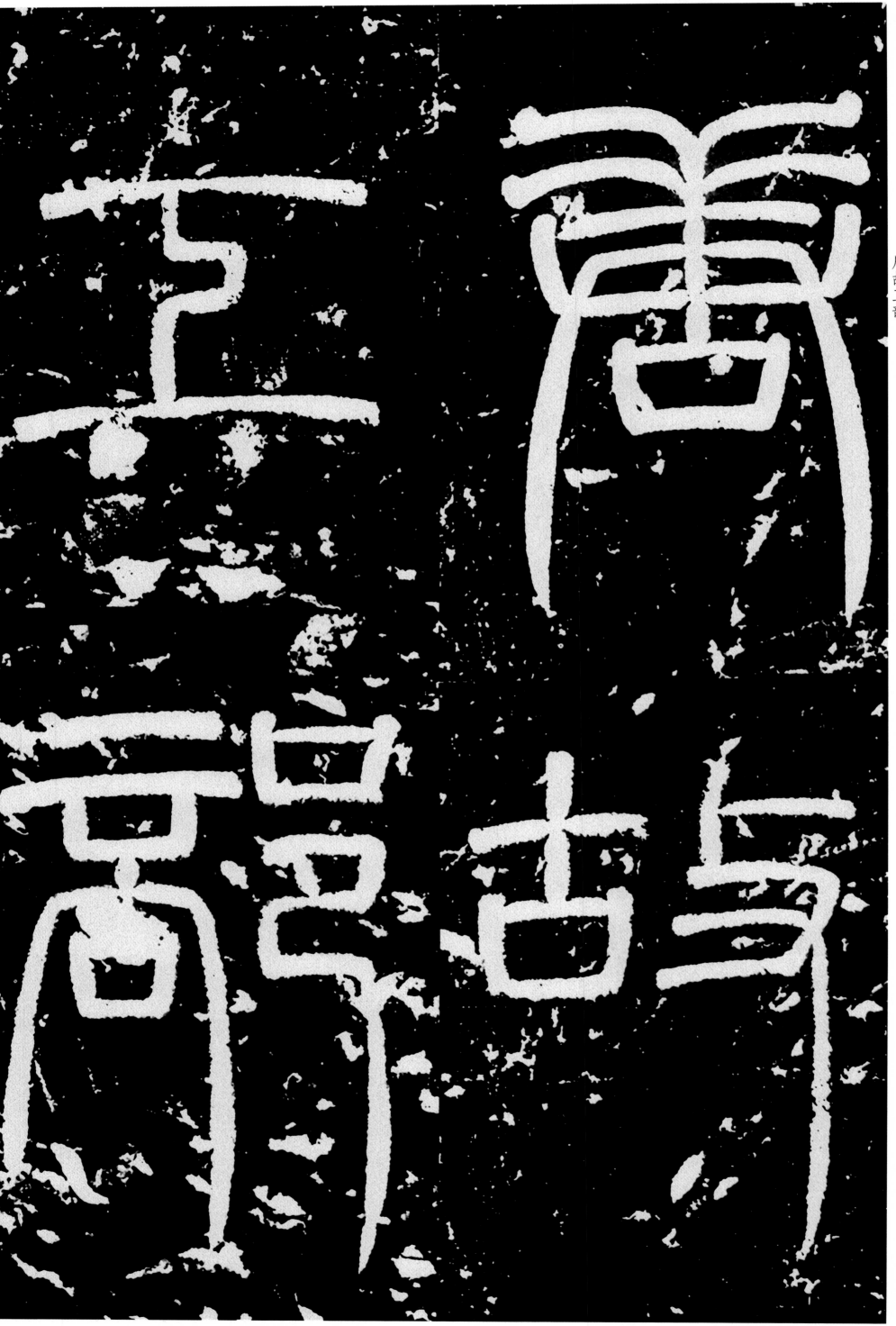

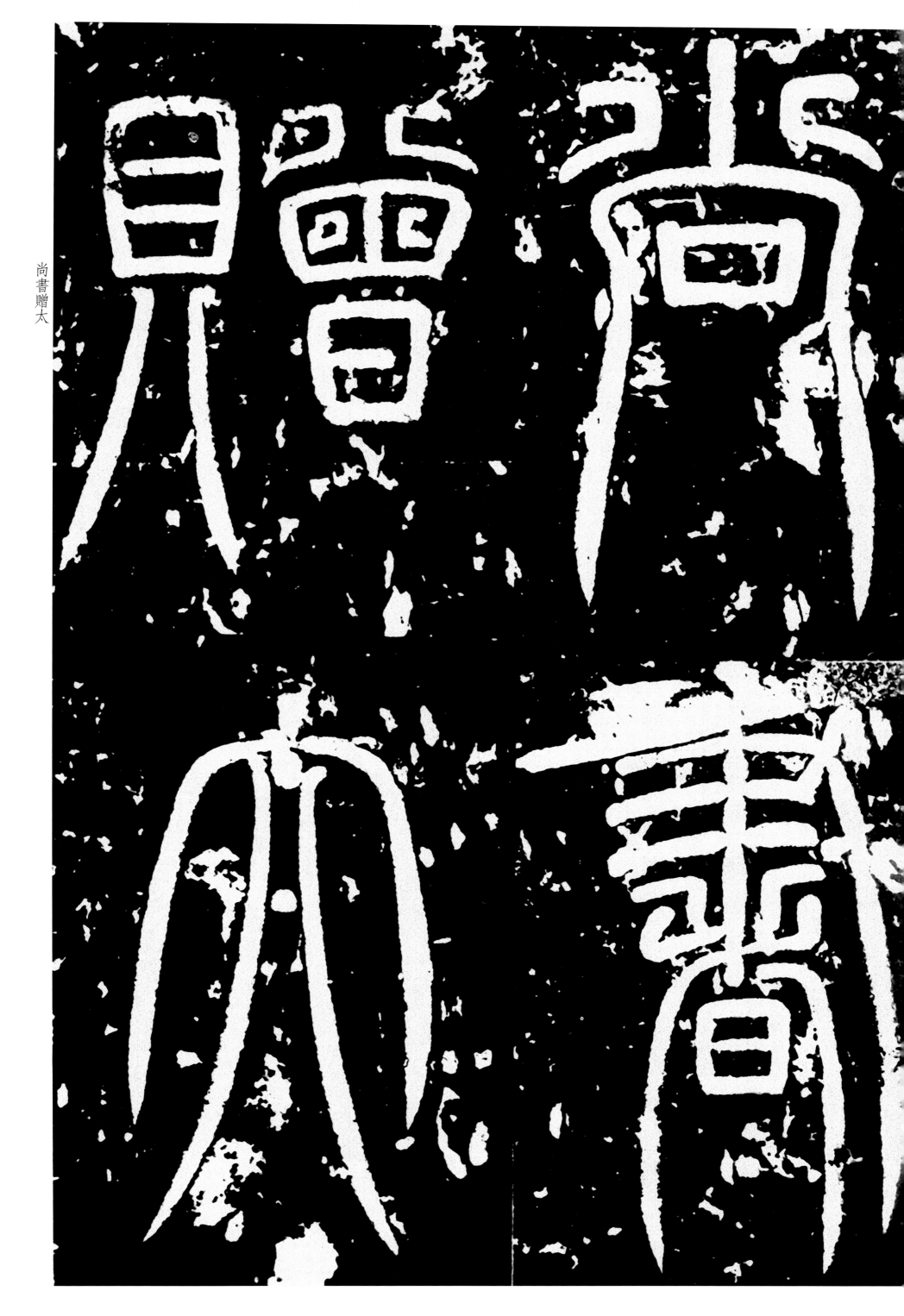

尚書贈太

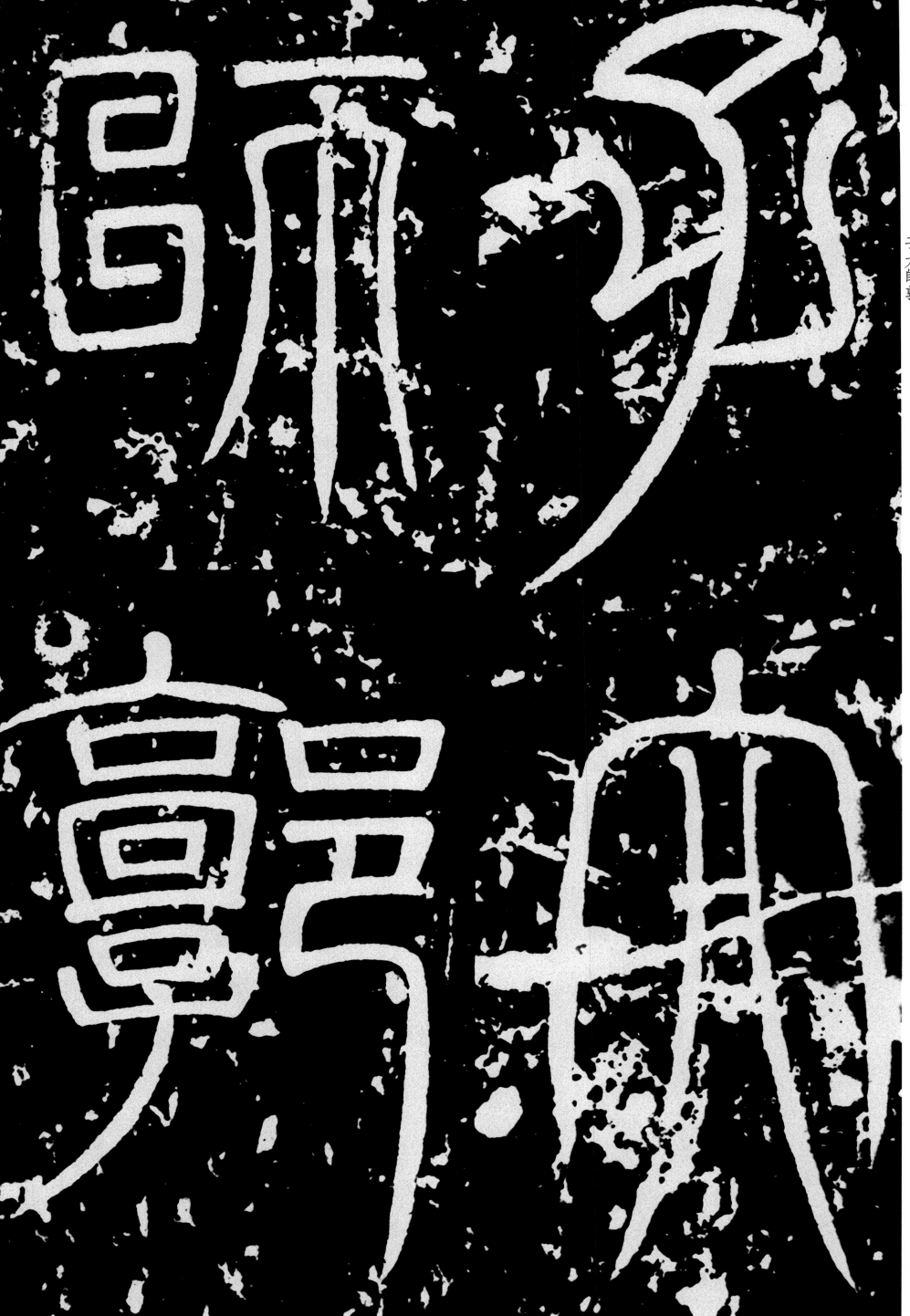

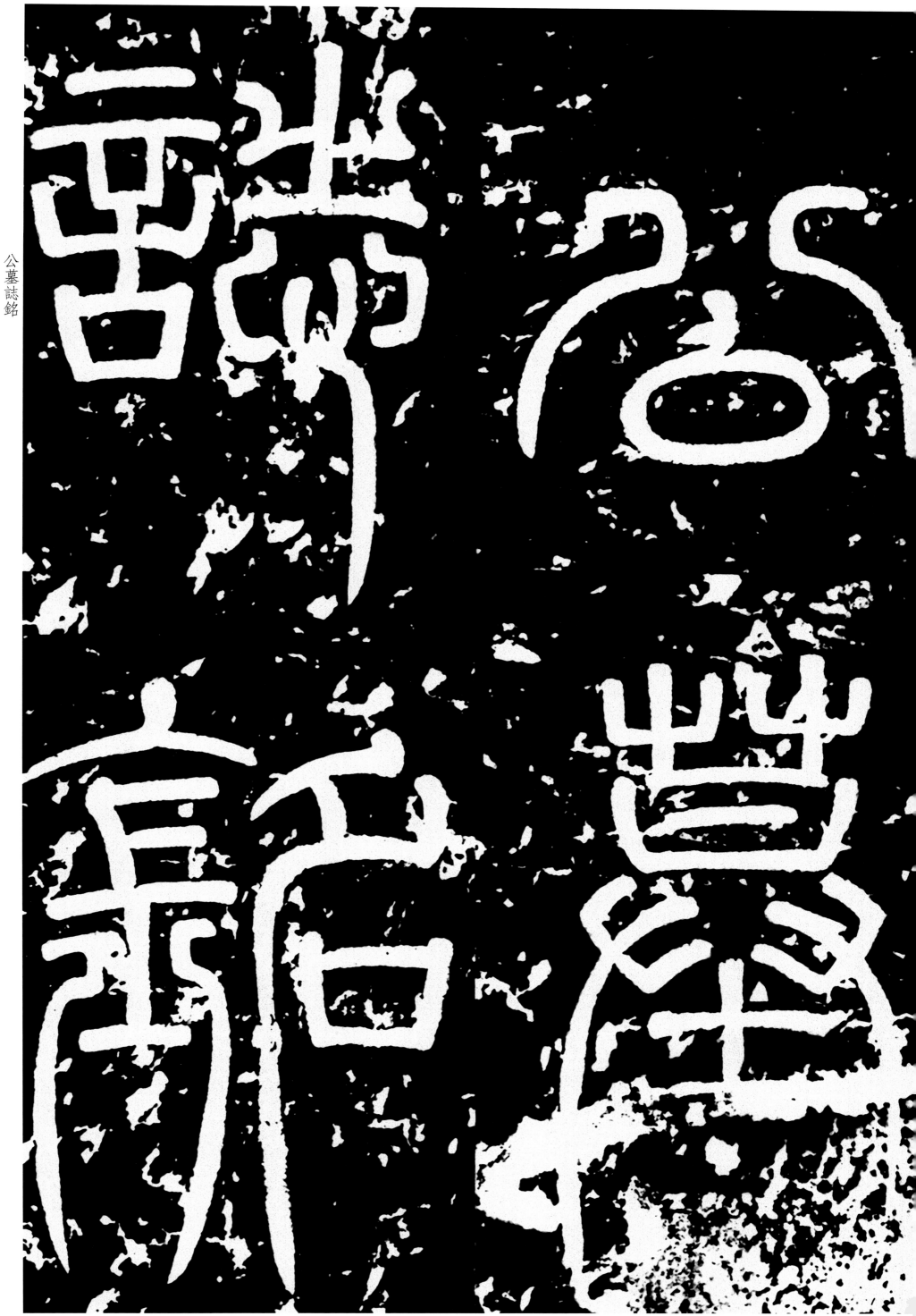

唐故工部尚書贈太

子太師郭公墓誌銘

并序

孔目官嚴後仕郎行太僕寺典一廏署丞張庭詢撿校

劍南節度

朝議郎行殿中侍御

史顏真卿撰并書維

唐故工部尚書贈太子太師郭公墓誌銘并序　朝議郎行殿中侍御史顏真卿撰并書維

唐
天
寶
八
載
太
歲
己

丑
夏
六
月
甲
午
朔

有
五
日
戊
申
銀
青
光

祿
大
夫
守
工
部
尚
書

兼
御
史
大
夫
蜀
郡
大

都
督
府
長
史
上
柱
國

唐天寶八載太歲己丑夏六月甲午朔十有五日戊申銀青光祿大夫守工部尚書兼御史大夫蜀郡大都督府長史上柱國

郭公薨于蜀郡之官舍春秋五十有九皇上聞而悼焉詔贈太子太師賻物千疋米粟千石官給靈轝遞還東京所緣葬事量

郭公薨于蜀郡之官舍春秋五十有九皇上聞而悼焉詔贈太子太師賻物千疋米粟千石官給靈轝遞還東京所緣葬事量

事官供明年青龍庚
寅夏五月戊子朔
五日壬寅葬于偃師
縣之首陽原先塋之
東禮也嗚呼公諱虛
己字虛己太原人也

事官供明年青龍庚寅夏五月戊子朔十五日壬寅葬于偃師縣之首陽原先塋之東禮也嗚呼公諱虛己字虛己太原人也

其先虢叔之後虢或
爲郭因而姓焉巨況
泰璞蟬聯史氏公即
隋驃騎大將軍開府
儀同三司昶之玄皇
朝涇州刺史朔方道

其先虢叔之后虢或爲郭因而姓焉巨況泰璞蟬聯史氏公即隋驃騎大將軍開府儀同三司昶之玄皇朝涇州刺史朔方道

大總管贈荆州都督諡曰忠澄之曾朝散大夫太子洗馬琰之孫朝議大夫贈鄭州刺史義之子也自驃騎至于鄭州世濟鴻

大總管贈荆州都督
諡曰忠澄之曾朝散
大夫太子洗馬琰之
孫朝議大夫贈鄭州
刺史義之子也自驃
騎至于鄭州世濟鴻

開　德　峻　星　美　休
濟　行　極　象　公　有
之　淪　孝　蹈　粹　嘉
心　于　悌　道　精　聞
長　骨　發　深　元　而
有　髓　於　至　和　不
將　幼　岐　安　禀　隕
明　懷　嶷　仁　秀　名

休有嘉聞而不隕名矣公粹精元和禀秀星象蹈道深至安仁峻極孝悌發於岐嶷德行淪于骨髓幼懷開濟之心長有將明

之望十歲誦老莊即能講解泉諸經典一覽無遺十一丁鄭州府君憂泣血齋誦三年不怠太夫人在堂終鮮兄弟左右就養

終鮮兄弟左右就
年不怠太夫人在堂
府君憂泣血齋誦三
覽無遺十丁鄭州
能講解泉諸經典一
之望十歲誦老莊即

朝夕無違六親感歎焉未冠授左司禦率府兵曹秩滿授邠州司功充河西支度營田判官拜監察禦史裏行改充節度判官

襄田司府焉朝
衛判功兵未夕

改官兗曹冠無
兗拜河秩授遶
節監西滿左六
度察支授司親

判禦慶邠禦感
官史營州寧歎

14

正除監察御史轉殿中侍御史判官仍舊屬吐蕃入寇瓜沙軍城兇懼公躬率將士大殄戎師皇帝聞而壯之拜侍御史俄遷

區除監察御史轉殿
中侍御史判官仍舊
屬　蕃入寇瓜沙軍
城兇懼公躬率將士
大弥戎師皇帝聞而
壯之拜侍御史俄遷

虞部員外郎檢校涼
州長史河西行軍司
馬轉本司郎中餘如
故轉駕部郎中兼侍
御史充朔方行軍司
馬開元廿四載以本

虞部員外郎檢校涼州長史河西行軍司馬轉本司郎中餘如故轉駕部郎中兼侍禦史充朔方行軍司馬開元廿四載以本

官兼禦史中丞關內道採訪處置使加朝散大夫太子左庶子兼中丞使如故數年遷工部侍郎頃之充河南道黜陟使轉戶

官兼
御史
中丞
關內

道採
訪處
置使
加朝

散大
夫太
子左
庶子

黜中
丞使
如故
數年

遷工
部侍
郎頃
之充

河南
道黜
陟使
轉戶

部　天　禦　劍　副　西
侍　寶　史　南　大　道
郎　五　大　節　使　採
賜　載　夫　度　本　訪
紫　以　蜀　支　道　處
金　本　郡　度　并　置
魚　官　長　營　山　使
袋　兼　史　田　南　清

部侍郎賜紫金魚袋天寶五載以本官兼禦史大夫蜀郡長史劍南節度支度營田副大使本道并山南西道採訪處置使清

静寡欲不言而化施寬大之政變絞訐之風不戮一人吏亦無犯省緜費竭力役巴蜀之士煖然生春前后摧破吐蕃不可勝

後蜀犯風寬靜
權之省不大寅
破士緜殺之欲
吐煖費一政不
蕃然竭人變言
不生力吏絞而
可春役瘁訐化
勝前巴無之施

擒其宰相八載三　書七載又破千碉城　青光禄大夫工部尚　而西山庶定特加銀　屢懷翻覆公奏誅之　紀有羌豪董哥羅者

紀有羌豪董哥羅者屢懷翻覆公奏誅之而西山底定特加銀青光禄大夫工部尚書七載又破千碉城擒其宰相八載三月

破其摩弥咄霸等八國卅餘城置金川都護府以鎮之深涉賊庭蒙犯冷瘴夏六月轝歸蜀郡旬有五日而薨鳴呼公秉文武

破其摩弥咄霸等八

國世餘城置金川都賊

護府以鎮之深涉

庭蒙犯冷瘴夏六月

擧歸蜀郡旬有五日

而覺嚛呼公秉文武

之姿竭公忠之節德無不濟道無不周宜其丹青盛時登翼王室大命不至歿於王事上阻聖君之心下孤蒼生之志不其惜

筭蒼生之志不其惜

事上阻聖君之心下

室大命不至歿於

其丹青盛時登翼王

無不濟道無不周

之姿竭公忠之節德

歟至若幕府之士薦
延同昇則中丞張公
鮮于公持節鉞而受
方面矣司馬垂劉璀
陸眾韓洽布臺閣而
立朝廷矣其餘十數

歟至若幕府之士薦延同昇則中丞張公鮮于公持節鉞而受方面矣司馬垂劉璀陸眾韓洽布臺閣而立朝廷矣其餘十數

士皆國之聞人信可謂能舉善也已矣有子五人長曰揆河南府參軍先公而卒贈秘書丞次曰恕右金吾衛兵曹次曰弼太

吾　祕　府　子　謂　士
衛　書　叅　五　能　皆
兵　丞　軍　人　舉　國
書　次　先　長　善　之
次　曰　公　曰　也　聞
弱　恕　而　揆　已　人
太　右　卒　河　矣　信
　　金　贈　南　有　可

原府參軍次日彥左威衛騎曹季日樞沖年未仕皆脩潔克家祇荷崇構柴毀孺慕纍然銜恤以真卿憲臺之屬嘗飽德音見

臺之屬嘗飽德音見

纍然衛恒以真卿憲

褔荷崇構衆毀孺慕

年未仕皆脩潔克

威衛騎曹李曰樞沖家

原府叅軍次日彥左

託則深敢忘論譔銘曰天降時雨山川出雲帝思俾乂閒氣生君君公羲羲國之威寶有赫其德無競伊道道妙德充如嶽之譔誤銘

記　曰　雲　君　寶　道

則　天　帝　君　有　道

深　降　思　公　赫　妙

敢　時　俾　其　德

忘　雨　乂　羲　其　德

論　山　閒　羲　德　克

譔　川　氣　國　無　如

銘　出　生　歲　竟　嶽

26

嵩七司天憲六踐南宮澄清關輔節制巴賓雨人夏雨風物春風仁惠載孚典刑克舉吐蕃叛德王師振旅公賓征之深入其

嵩七司天憲六踐南邑

宮澄清關輔節制

賓雨人夏雨風物

風仁惠載孚典刑克

舉吐蕃叛德王師振

旅公賓徵之深入其

阻平國都護首恢吾圍蒙疾西山吉往凶還孰云劍閣翻同玉關皇鑒丕績爰申寵錫師範元良以嘉魂魄歸葬于何首陽之